好電影的法則

101 Things I Learned in Film School

Neil Landau with Matthew Frederick
Illustrations by Matthew Frederick

101堂電影大師受用一生的UCLA電影課

Author's Note

高中畢業時，我認為和電影有關的一切，該知道的我全知道了。沒想到進了加州大學洛杉磯分校（UCLA）電影系才一個禮拜，我就得面對一個殘酷的事實：我根本是個什麼都不懂的新手。周遭的一切像急轉的漩渦一樣讓我頭昏眼花，不知所措，無法應付，我想退學。

然後，我的一位教授拿出羅曼・波蘭斯基（Roman Polanski）的《十誡》（The Tenant），一個鏡頭一個鏡頭播放，一個鏡頭一個鏡頭分析。這真是個無聊而冗長的課程，可是我竟然像被催眠似的無法抗拒。我發現，電影裡的每個景框都透露了一個主題，而且都有著波蘭斯基的招牌風格：夢魘、強迫、乖僻、精神錯亂、執迷、黑暗、扭曲的幽默。沒有任何細節是隨意放置的武斷決定。高盧牌（Gauloises）香菸盒變成其他更邪惡事件的象徵；公寓牆面上的埃及象形文字意味著墳墓；鏡頭拉往窗台，提高了不祥的感覺；吱吱作響的地板和呻吟的管線，呼應著主角的精神爆裂。

雖然我有點害怕這種巨細靡遺的檢視可能會扼殺電影的自發性、娛樂性和神祕性，但我也發現到，這種做法的確能讓電影變得更豐富，更完足。自此之後，我就踏入另一個境界，開始用深刻而持久的方式欣賞電影製作。

接下來二十年，我一直在教書、編劇和製作電影，但電影的創作過程還是不斷讓我感到驚訝，因為它同時得兼具煞費苦心的深思熟慮和靈光一閃的實驗特質。每個計畫從概念發想到具體成果，都是一項獨一無二的挑戰，需要耐心、靈感、嘗試錯誤、天賦才華和堅忍不拔。對那些和我當年一樣不知所措，希望能在過程中找到指引的電影系學生，以及單純想要從更有意義的層次去體驗電影的讀者，我希望接下來這101堂課能激發你的興趣和靈感，讓你對電影製作這門藝術和技藝有更深刻的領會。

尼爾・藍道

中文版序

跟任何媒體比起來，電影都是當中最無遠弗屆的通用語言。這本書說明著影像敘事、角色安排、與人類心靈力量有關主題，如何能在全球打破文化隔閡進入人心。當我寫作此序時，正逢我的3D動畫電影《泰德，失落的探險家》（*Ted, the Lost Explorer*）發行之際。這是一個小人物有大夢想的故事，同時也是一趟瞭悟夢想的奇幻之旅。這是一部西班牙動畫，與我（這個美國人）共同合作編劇、製片，現在正於全球上片。這部動畫是我電影信念的聲明，我相信講述人心想望的故事總是特別啟發觀眾，也是最基本的人類情感。像是愛與恐懼，總是所有偉大電影的核心主題。

娛樂工業不再以好萊塢獨大，在今天已是全球產業。如今，我的工作會帶我飛去俄國、西班牙、法國、智利、澳洲。這101堂電影課，是電影新手該知道的基石，同時也提醒專業人士，是哪些元素在各方面造就了一部偉大作品，從情節鋪陳、角色塑造、燈光、音樂、剪接到合作。這些課程不僅反映了我在UCLA電影學院的教學經驗，還融合了我的實務經驗，以及來自個人、同業和電影大師篤信的職場座右銘及精選佳句。期待這些課程能啟發你用電影說出自己的故事，與世界分享你獨一無二的心聲與視野。

目錄 Contents

好電影的法則

101堂電影大師受用一生的UCLA電影課

101 Things I Learned in Film School

《芝加哥》（*Chicago*）開場鏡頭

Start strong.

開場要強。

開場鏡頭要能揭露電影的中心主旨，提示情節的發展方向。《上班女郎》(*Working Girl*)用自由女神像的空中遙攝開場，立刻指出故事的地點發生在紐約以及女性獨立這個中心主題。

開場鏡頭除了要點出電影主旨和情節發展之外，還要把背景故事透露出來：如果開場鏡頭是一個門窗釘上木條、四處長滿風滾草的小鎮，描述的主調可能是憂傷孤寂，但如果在景框邊緣出現一株開花的仙人掌，那就表示有恢復生機的可能性。

O1

1

我就知道可以在這裡找到妳。

2

誰讓你進來的？

3

那不重要。我們需要談談。

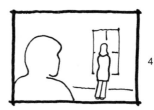

4

你不該來的。

Start late.

起述要晚。

電影故事的起述點要盡量往後推，而且花費的時間越短越好。一部電影要是花費太多時間鋪陳角色的日常世界，或是用三個禮拜去講一個三天就能講完的故事，會給人鬆散緩慢的感覺。

在個別的場景安排上，千萬別浪費時間去交代不必要的開門和寒暄。想想看，能不能讓一場戲從中間開始。編劇和導演如果願意自行剪接的話，往往會發現，每一場戲如果把開頭和結尾那兩句對白刪掉，就會變得更緊湊有力。

O2

自從汪姐離開我，
我發現日子真是難
過極了，我又開始
酗酒了。

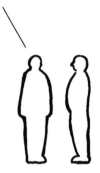

用說的

用演的

Show, don't tell.

用演的，別用說的。

電影主要是一種視覺媒體；幾乎每樣東西都必須用來傳達故事，而角色最好是用演出而非解釋的方式來呈現。利用精心設計的視覺線索，把看不見的內心轉折、隱密往事和情緒衝突展現出來，效果會比直接說明好很多。此外，如果你是用畫面呈現而不是用話語陳述，就可以把更多的銀幕時間留給更重要的情節。

O3

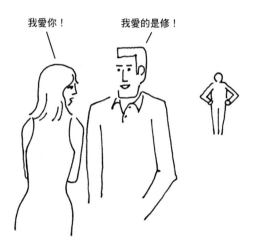

電影製作三階段

前製（Pre-production）：開拍之前的所有活動，包括編列預算（budgeting）、敲定卡司（casting）、修訂腳本（script revision）、勘察外景（location scouting）、搭建場景（set construction）、編寫製片企劃表（production board，每場戲要在哪個時間於哪裡拍攝）和雇用工作人員。前製階段可能費時數月，甚至需要好幾年才有辦法把一切安排就緒，讓電影開拍。

製作（Production）：從攝影機開始運轉到主要拍攝工作完成為止。持續時間從四個禮拜到二十個禮拜或更久；大型製片廠的電影平均製作期約80天。

後製（Post-production）：製作階段完成後就進入後製階段。當所有場次全部拍攝完畢，剪接師就開始製作毛片。接著加入視覺特效，並執行音效剪接與配樂。如果某個演員的台詞聽不清楚或口氣不對，就得另外錄製對白替換。「後製」（post）會持續好幾個月，一般到殺青之後約十個禮拜，導演才能進行粗剪（first cut）。

04

Filmspeak

電影行話

honeywagon（活動廁所）：電影拍攝現場，用來安置廁所的拖車。

craft services（手藝服務）：點心桌。

lunch（午餐）：提供給工作人員的餐點，可能在一天中的任何時間。

the day（那天）：拍攝日，例如：「那天我們需要一條活鱷魚。」

the show（那部片子）：任何電影或電視案，例如：「我們在那部片子合作過。」

gimme some love（給我一點愛）：幫我接電。

key grip（場務領班）：場務部門的領班或是負責外景傳動裝置的技術人員。

best boy（場務助理）：場務部門的第二號人物。

gaffer（燈光指導）：燈光技師。

check the gate（檢查鏡頭片門）：給攝影機操作員的指令，要他確認在底片穿過攝影機口時，沒有任何賽璐珞碎片（「碎屑」）卡在攝影機片門裡。如果片門裡有碎屑表示底片受損、且會造成拍攝時的黑影，鏡頭就得重拍。

Abby Singer（阿比・辛格）：拍攝日的倒數第二個鏡頭。

Martini（馬丁尼）：拍攝日的最後一個鏡頭。

05

《復仇》(*Revenge*)
專案預算

項目	預估成本
脚本／權利金 Script/rights	500,000
製片 Producers	450,000
初期法律費用 Prelim. legal	15,000
導演 Director	250,000
卡司 Cast	840,000
線上支出合計 Total Above the Line Costs	$2,055,000
製片團隊 Production staff	325,000
藝術指導 Art direction	80,000
搭景 Set construction	250,000
劇組團隊 Set operations	200,000
同意金／執照費 Permissions/licenses	10,000
外景費 Location	50,000
場棚租金 Studio rentals	25,000
交通費 Transportation	40,000
剪輯／剪輯室 Editing/lab	180,000
音樂 Music	80,000
聲音／音效 Sound	110,000
保險／稅金／小費 Insurance/taxes/fees	65,000
追加法律費用 Additional legal	25,000
公關 Publicity	100,000
經常費用 Overhead	100,000
線下支出合計 Total Below the Line Costs	$1,640,000
初步預算合計 Total Prelim. Estimate	$3,695,000
15%預備金 15% Contingency	554,250
專案預估總額 Total Project Estimate	$4,249,250

線上支出vs.線下支出

電影預算可分為「線上支出」和「線下支出」。

線上支出（above-the-line cost）：攸關電影能否製作的「大筆」項目，包括劇本的權利金，以及導演、製片、編劇和演員的酬勞。

線下支出（below-the-line cost）：和實際製作有關的費用。廠棚租金、搭景和服裝費用（家具和道具），購買和租用器材費、外景場地費、卡車費、工作人員酬勞、遠地外景生活費、飲食費、追加法律費用、音樂和剪接費。

大片廠電影的線上支出總是高於線下支出。

06

Follow the action.

跟緊動作。

攝影機是觀眾的眼睛。觀眾總是希望能盡量貼近情節動作，而非像是坐在廉價的座位上遠遠觀看。利用攝影機的位置、移動以及必要時的伸縮變化，帶給觀眾最理想的觀看畫面。

O7

Conceal the action.

隱藏動作。

有些時候，把觀眾和情節動作拉開一步，反而最能激起他們的興趣和好奇心。透過門縫拍攝一段重要對話，可能會比讓觀眾看到全景更具吸引力。聽得到肢體攻擊的聲音但看不到真實畫面，可以營造更為殘暴的氣氛。處理陰險奸詐的角色時，如果能在劇情中不時提到他的名字，但又不讓觀眾看到他的廬山真面目，就能製造出一種無所不在卻又極端神祕的存在感。

適時巧妙地透露情節，可以吊觀眾的胃口，渴望看到更多，知道更多，為劇情營造懸疑感，並在最後真相大白時達到更震撼的衝擊效果。

08

固定式發現鏡頭

Discover the action.

發現動作。

發現鏡頭是把觀眾放在場景的正中央,選擇性地秀出動作。

移動式發現鏡頭(moving discovery shots):通常用來傳達暗中偵查的感覺,觀眾就像正在偷偷摸摸地打探整個房間。一開始,畫面中不會出現動作,隨著攝影機移動,慢慢將該場景的主要動作呈現出來。例如,先左右橫搖攝影機,秀出空床鋪的一角,然後鏡頭移到正在激烈纏綿的一對情侶身上,最後,一名男子持槍站在門口。利用手提攝影機的手法拍攝,可以讓觀眾感覺走進場景裡,正在一一掃描裡面的每樣東西,決定要從哪個地方動手,藉此製造額外的緊迫懸疑感。

固定式發現鏡頭(fixed discovery shots):通常用來營造偷聽的感覺,以及從一個不顯眼的制高點目睹角色的一舉一動。拍攝方法是讓攝影機固定不動,角色在景框中出出入入;攝影機從無法移動的位置去「發現」角色。

09

Make psychology visual.

用視覺手法呈現心理狀態。

變換焦距（change of focus）：在銳聚焦（sharp focus）下的某角色走進一群模糊的群眾當中，可以透露出對未來的不確定心理。如果讓角色從模糊的背景中走到銳聚焦的前景，則可以讓他的價值或優先性「變清晰」。

仰角鏡頭（low angle camera）：以仰望的角度呈現角色，會讓他或她看起來強大有力。也稱做「英雄鏡頭」（hero shot）。

俯角鏡頭（high angle camera）：俯視角色可以傳達出他或她無能為力，無足輕重。

斜角鏡頭（tilted [Dutch] angle）：讓水平線傾斜，意味事情出了差錯或是生理、心理失去平衡。

過肩鏡頭（over-the-shoulder）：意味著角色處於很容易遭受攻擊的脆弱狀態。

手持鏡頭（jitter/hand-held shot）：可以投射出置身風暴中心、快被淹沒的感覺，例如在忙亂的急診室或犯罪現場。

10

角色的一生

背景故事　電影中描述的事件　未來

Control the back-story.

掌握背景故事。

背景故事指的是影片開始之前發生的事件:童年的創傷,新近的危機,長久的積怨,實際場景的歷史,等等。最好是藉由隨意偶然但效果十足的線索,以拐彎抹角的方式把背景故事透露出來。當觀眾看到一名身穿香奈兒套裝的女人出現在失業救濟中心,立刻就知道她的人生剛剛遭逢重大劇變。當劇中角色問另一名角色:「妳還愛著他嗎?」一句話就能把觀眾該知道的愛情故事全部說完。銀幕上的單一事件,也能描述某種長久以來的模式:在某次爭吵中老公憤而離開,老婆脫下高跟鞋朝他猛丟過去。鞋子打中大門,然後就在門砰一聲關上的同時,你看到門上有十幾個被高跟鞋擊中的痕跡。

當你發現情節講不下去或說不通時,就要回頭去檢視一下你的背景故事,因為背景故事說得不好,會讓整部電影黯淡無光。

11

A flawed protagonist is more compelling than a perfect protagonist.

有缺點的主角會比完美的主角更具說服力。

沒有經驗的電影工作者，可能會忘了給主角加上一些討人厭的個性，因為他們希望男女主角看起來受人喜愛，動機高尚。但是完美無缺、十項全能的英雄，會讓觀眾的注意力變鬆散：反正他能搞定一切，幹嘛替他擔心？

觀眾迷戀的對象，往往是影片中那些性格矛盾、帶有缺點的角色。因為我們也都有那些習性和弱點，這種角色會比英雄人物更具說服力。

12

安東尼・霍普金斯（Anthong Hopkins）在
《沉默的羔羊》（*The Silence of the Lambs*）裡
所飾演的漢尼拔（Hannibal Lecter）

The antagonist subverts the truth

用反派／對手來推翻真理。

真正的「英雄」總是有真理站在他或她那邊。反派／對手知道這點，所以總是企圖要推翻真理。而往往，主角和反派都懼怕同一條真理。在浪漫喜劇裡，對手，也就是主角愛戀的對象，通常只把主角當成好友，對手想推翻的真理就是：實現愛情或承認愛情。

13

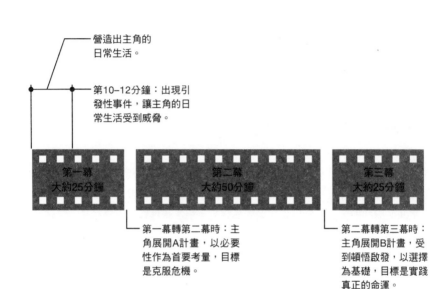

營造出主角的
日常生活。

第10-12分鐘：出現引
發性事件，讓主角的日
常生活受到威脅。

| 第一幕
大約25分鐘 | 第二幕
大約50分鐘 | 第三幕
大約25分鐘 |

第一幕轉第二幕時：主
角展開A計畫，以必要
性作為首要考量，目標
是克服危機。

第二幕轉第三幕時：
主角展開B計畫，受
到頓悟啟發，以選擇
為基礎，目標是實踐
真正的命運。

美國劇情片電影常見的三幕式結構

Beginning, middle, end.

開始，中間，結尾。

不管是設計新故事的整體概念以及安排特定細節的製作階段，或是剪輯故事的後製階段，幾乎所有努力的目標，都是為了確立和強化所謂的三幕式結構（three-act structure）。

第一幕：設定問題。將主角的日常生活呈現出來，插入引發事件，摧毀主角的日常生活，把受到威脅的東西講清楚，讓主角的失敗變成這幕的高潮戲。

第二幕：讓問題變複雜。衝突越來越激烈，牽連的範圍也越來越大，證明主角的初步反應並不足以應付。

第三幕：解決問題。事件發展到無法避免的最高潮，然後得到解決。

14

頁碼
page number

標題：1.5~7.5秒
slugline

情節描述：1.5~7.5秒
action description

角色姓名：3.5秒
character name

括弧：3.0~5.5秒
parenthetical

對白：2.5~5.5秒
dialogue

過場：6.0秒
transition

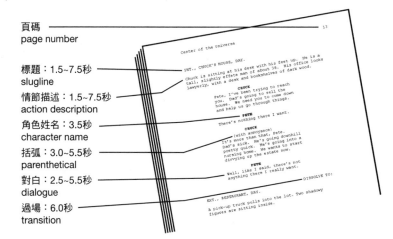

13

Center of the Universe

INT., CHUCK'S HOUSE, DAY.

Chuck is sitting at his desk with his feet up. He is a tall, slightly effete man of about 38. His office looks lawyerly, with a desk and bookshelves of dark wood.

CHUCK
Pete. I've been trying to reach you. Dad's going to sell the house. We need you to come down and help us go through things.

PETE
There's nothing there I want.

CHUCK
(with annoyance)
It's more than that, Pete. Dad's sick. He's going downhill pretty quick. He's going into a nursing home. He wants to start divvying up the estate now.

PETE
Well, like I said, there's not anything there I really want.

DISSOLVE TO:

EXT., RESTAURANT, DAY.

A pick-up truck pulls into the lot. Two shadowy figures are sitting inside.

1 screenplay page = 1 minute of screen time.

劇本一頁＝銀幕一分鐘。

劇本的長度通常是90到120頁，和電影的平均長度90到120分鐘一樣。喜劇片、恐怖片、動畫片和家庭親情倫理片多半長度較短，因為這類觀眾的注意力無法持續那麼久，也很難忍受連續兩小時的驚險刺激、心寒失望或捧腹大笑。而以角色為主的劇情片，則往往是時間最長的一類，因為不管是要揭露故事背景，挖掘內在心理，以及塑造角色的細微特點，都需要細膩手法慢慢鋪陳。

15

主角和對手越是勢均力敵，兩人之間的張力就越大。

What's at stake?

什麼東西岌岌可危？

要趁早且清清楚楚地讓觀眾知道到底是什麼東西面臨威脅——主角在日常生活中最看重的東西是什麼，如果對手贏了，主角會失去什麼。電影的核心張力來自於：主角一方面想盡辦法要讓他或她的日常世界保持在正面積極的狀態，但同時又要抵擋負面力量的入侵。如果故事缺乏張力，通常是因為：1. 沒有把面臨威脅的東西界定清楚；2. 面臨威脅的東西不夠有分量；3. 對手不足以構成威脅。

16

Create tangible objects of desire.

創造明確具體的追求目標。

主角的目標一開始比較抽象沒關係，但一定要隨著劇情的發展越來越明確。要讓目標看得見、摸得著，而且要處於進行狀態，例如：證明某人清白，打敗壞人，解開謎團，取得某樣東西或知識，完成某項事件，贏得獎賞等等。

因為希區考克的關係，我們習慣把劇中角色一開始認為非常重要的特定目標，稱為「麥加芬母題」（MacGuffin）*，不過這項目標最後可能會跟更大的理想毫無關聯，或顯得無足輕重。

* 譯註：希區考克電影中的一個重要概念，指一些在電影一開始具有很大重要性，能吸引觀眾的戲劇元素。在希區考克1976年的《大巧局》（Family Plot）中，麥加芬是一位失蹤的繼承人，為了搜尋這位繼承人，引出了一個格局更大、牽連更廣的故事。

17

Practice perfect pitch.

執行完美簡報。

簡報（pitch）指的是，親自向製片公司的主管人員針對劇本或電影構想提出簡要說明（不超過十分鐘）。進行簡報時，要注意以下幾點：

1 想好你的主標（logline），也就是把你的電影構想濃縮在一句話裡面。如果你想不出來，那表示你的構想還不到可以簡報的程度。
2 清楚說明電影的類型、調性、時代範圍和主要場景。
3 介紹主角，說明他或她有什麼吸引人的魅力。
4 把電影的開頭、中間和結尾說得栩栩如生，引人入勝，要特別強調其中的情感衝突。不用鉅細靡遺。
5 萬一有某個重點忘了講，請小心巧妙地倒回去把重點補起來，如果不管它繼續往下講，你的簡報對象可能會越聽越糊塗。
6 如果你的劇本是喜劇，不要費力強調它有多好笑，而是要把它講得很好笑。
7 如果你簡報到一半，製片公司主管的電話突然響了，把你打斷，這時務必要保持風度。你的首要任務是保持大門暢通，就算這次買賣不成也沒關係。
8 要用興奮激昂的語氣做結尾。

另外，要隨時備好一份電梯簡報（elevator pitch），用大約20到30秒敘述電影簡介，如果哪天你和某個知名製片不期而遇，就可以派上用場。

18

那個傢伙說：「做不到，」她說：「一定要做到！」於是他朝她開槍，然後她，你知道的，就倒在那裡，像個死人，她喊著：「噢！」，然後另一個傢伙……

我聽不懂。

這不是高概念

A high concept movie can be explained in one sentence.

高概念電影可以用一句話解釋清楚。

要把電影或電視的構想推銷出去相當困難，但是如果你能用一句標題（logline）把它的前提講出來，那就會容易許多，例如：

- 身價億萬的武器發明天才，穿上堅不可摧的高科技西裝盔甲，打擊恐怖份子。（《鋼鐵人》（*Ironman*））
- 這個女人得在二十分鐘內弄到十萬德國馬克，不然她的男朋友就會被殺。（《蘿拉快跑》（*Run Lola Run*））
- 一個年齡時鐘倒著走的男人，愛上一個年齡時鐘正著走的女人。（《班傑明的奇幻旅程》（*The Curious Case of Benjamin Button*））
- 一名顧人怨的氣象播報員，發現他每天醒來都是同一天。（《今天暫時停止》（*Groundhog Day*））

Have a strong but.

安排強而有力的「轉折」。

一部電影的第二幕要成功，一定要有明確的轉折點。例如：「老媽答應暴徒，她會把毒品從哥倫比亞送到義大利，但是她不敢搭飛機。」沒有強而有力的轉折點，就會缺乏足夠的張力、衝突、反諷或幽默，無法帶出電影的中間部分；反之，強而有力的轉折點，可以讓電影第二幕一定要有的衝突情節，顯得順理成章。

20

向《歡樂單身派對》（*Seinfeld*）致敬[*]

A good title says what a movie is.

好片名要能道出電影的精髓。

精采有效的片名，能傳達出電影的實際內容，像是片子的核心故事、主角的追尋目標、場景、主題、類型，有時甚至能一體通包。強有力的片名往往能用一兩個字眼傳達許多訊息，例如《Speed》（《捍衛戰警》，原文是「速度」之意）和《Jaws》（《大白鯊》）；能引發觀眾對場景的想像，如《Wall Street》（《華爾街》）和《Fargo》（《冰雪暴》，Fargo是北達科塔州的一座大城）；或是暗示危險訊息，如《Lethal Weapon》（《致命武器》）和《Panic Room》（《戰慄空間》）。

好片名也可以激起觀眾的迷惑感，例如《The Silence of the Lambs》（《沉默的羔羊》）和《The Curious Case of Benjamin Button》（《班傑明的奇幻旅程》）；危機感，例如《Dressed to Kill》（《剃刀邊緣》）和《Indecent Proposal》（《桃色交易》）；神祕感，例如《What lies Beneath》（《危機四伏》，原文直譯是「什麼東西在下面」）和《Suspicion》（《深閨疑雲》，原文直譯是「疑雲」）；以及幽默感，例如《The 40-Year-Old Virgin》（《四十處男》）和《Ace Ventura: Pet Detective》（《王牌威龍》，原文直譯是「艾斯范圖拉：寵物偵探」）。

有些則只是因為好聽又好記，例如《Lock, Stock and Two Smoking Barrels》（《兩根槍管》）；或是一語雙關，例如《The Santa Clause》（《聖誕快樂又瘋狂》）和《Legally Blonde》（《金髮尤物》）*。

＊ 譯註：圖中Death Below、Rochelle, Rochelle和Rain and Yearning，都是根據影集《歡樂單身派對》的情節改編而成的劇情片。

＊ 譯註：Clause與聖誕老人英文Claus同音，原文為「條款」之意。《金髮尤物》以Legally Blonde點出女主角是一位法律系的金髮美女。

21

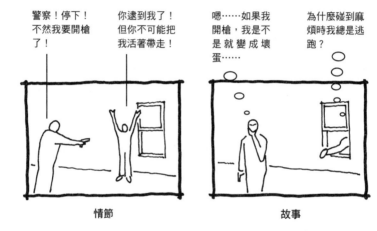

情節 故事

Plot is physical events; story is emotional events.

「情節」是真實事件；「故事」是情感事件。

情節指的是電影裡發生的事情；故事指是的主角對於這些事情的感受。在《蝙蝠俠：黑暗騎士》(*The Dark Knight*) 一片中，情節設定是善惡對抗，蝙蝠俠企圖保護高譚市不受瘋狂的「小丑」危害。但這部片子真正要講的故事，其實是蝙蝠俠所面臨的道德難題：該不該賭上他的名聲，以便成就更大的善。

22

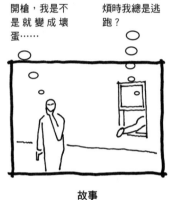

故事

主題

Story concerns the specific characters in a film; theme concerns the universal human condition.

「故事」和電影裡的某個角色有關；
「主題」則和普遍的人類境況有關。

主題指的是嵌埋在影片當中並從觀影經驗裡浮現出來的人生真理。主題總是和人類精神的掙扎與力量有關：誠實是最好的政策；愛能克服一切；一句話就能改變命運；忠於自我；小心願望成真。

一部電影的主題可能不只一個；事實上，電影創作者和觀眾對於哪個主題最為重要，看法可能大不相同。

23

1

2

3

4

Whose story is it?

這是誰的故事？

一般而言，主角的觀點會是電影的主軸。但是在同一部影片裡，觀點也可能出現轉移：有人敲門，主人在應門前先透過窺視孔打探來者，於是我們從魚眼（fisheye view）的觀點看見訪客；或是有一群記者正在等待市長發表聲明，而一台搖晃的手持提攝影機，把我們也擺在那群焦慮的記者當中。

客觀觀點（objective point of view）是從中立、全知的角度描述事件。通常會使用傳統的攝影手法和音效技術。

主觀觀點（subjective point of view）是從某個角色的立場來描述事件，目標是激起觀眾的同理心。攝影機的角度和高度通常會根據角色看到的景象做調整（例如，坐在輪椅中的角色會使用仰角），或是呈現角色的情緒（用模糊或傾斜來傳達不穩定的心理狀態）。也會利用聲音、顏色和燈光的變化來達到類似的效果。

<div align="center">

24

</div>

Create memorable entrances.

打造難以忘懷的進場印象。

電影主角的個性、風格和行為，從我們第一眼看到他或她的那一刻，就讓人印象深刻。她會不會踏上鋪了草的陷阱？她是不是忘了把髮捲拿下來？他是不是帶了一件不夠隱蔽的武器？他是置身在嘈雜混亂中的一位溫文君子？她是個寂寞女子，像氣泡般在灰暗陰鬱的倫敦城裡蒸騰？

25

"An actor entering through the door, you've got nothing. But if he enters through the window, you've got a situation."

「一個演員從門外走進來，那一點意思也沒有。但如果你讓他從窗戶翻進來，那就創造了情境。」

——比利・懷德（Billy Wilder）*

* 譯註：懷德（1906–2002），奧地利出生的猶太裔美國導演，比利一生編、導、演、製片的作品共有六十多部，影壇生涯從1920年代橫跨至1980年代初，拿下六座奧斯卡金像獎。代表作品包括《龍鳳配》、《七年之癢》、《日落大道》等。

26

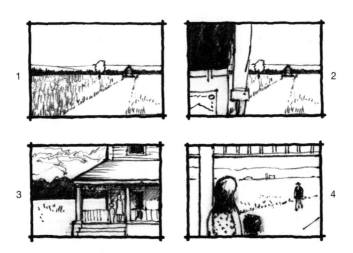

Tell a story at different scales.

用不同的鏡頭說故事。

全方位的鏡頭（coverage）可以傳達各式各樣的訊息和情感，提供吸引人的視覺焦點，增添韻律節奏，讓導演在剪接時有更多選擇。

寬景或主鏡頭（Wide Shot, WS，也稱為Master Shot或Establishing Shot）：遼闊的畫面，把動作擺在觀眾可以一目了然的背景當中。

全景或遠景（Full Shot, FS; 也稱為Long Shot）：把人物從頭頂框到腳底；經常用於進場、出場，或「邊走邊說」（跟在某個角色後面）。

中景（Medium Shot, MS）：呈現角色的腰部以上；主要是用於兩或三人的對話場面。

中特寫（Medium Close-up, MCU）：呈現角色的肩膀或胸部以上；用於較親密的對話場面。

特寫（Close-up, CU）：呈現角色的頸部以上；常用來捕捉親密對話的一方，或是呈現臉部細節。

大特寫（Extreme Close-up, ECU）：呈現角色（或物件）的重要細部，通常是眼睛或鼻子；也可用來展現潛在性格、反諷、虛偽，或是化妝之類的細部動作。

27

Beware the passive protagonist.

別讓主角變成被動式人物。

要讓你的主角捍衛某件事，而不僅是反對某件事。你可以讓他或她一開始有些勉強或不情願；原先心懷恐懼的主角能提高戲劇張力。但主角最後一定要下定決心，選擇行動；他或她的道路不是他或她能選擇的。

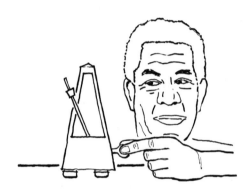

《火線追緝令》（*Seven*）一景

Props reveal character.

用道具透露性格。

道具指的是演員所能掌握的任何物件，包括所有的行頭。道具不只可以讓場面栩栩如生，更加可信，還能傳達角色的個性和背景故事。

在《火線追緝令》一片中，摩根‧費里曼（Morgan Freeman）飾演的角色在床邊擺了一個節拍器。節拍器的滴答聲可以舒緩他的情緒，幫助他進入夢鄉。但更重要的是，這項道具傳達了他的渴望，身為一名過度疲勞的城市警探，他渴望能在這個嘈雜的城市裡控制某項噪音。

卓別林（Charlie Chaplin）

The human eye can distinctly process about 20 images per second.

人類的眼睛每秒大約可接收20個影像。

我們的眼睛每秒至少會試圖去閱讀呈現在眼前的20格影像。因此，為了創造動作連續、沒有中斷的感覺，電影通常會以大於每秒20格的速度拍攝和放映。電影工業今日採用的標準是：電影每秒24格，錄影帶每秒30格。

改變每格畫面拍攝的速度，就能創造出慢動作或快動作的效果。和一般的直覺相反，慢動作必須加快影像的拍攝速度，快動作則是要放慢。如此一來，當放映機以正常速度播放時，就會讓動作看起來分別以較慢和較快的速度進行。就是因為這樣，我們會覺得早期的電影看起來動作比較快，因為當時是以慢於標準值的速度拍攝，用我們今日的放映器材播放，看起來就變得比較快。

30

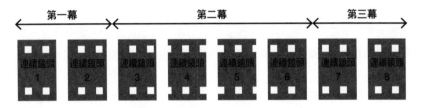

古里諾模式（Gulino Model）：8個15分鐘連續鏡頭

Act 2 is where a poorly structured film goes to die.

結構不佳的電影，到了第二幕就會掛掉。

因為第二幕的長度通常是第一幕和第三幕的兩倍，如果當初設計的結構不夠緊湊，看起來就會沒完沒了。第二幕的問題，通常是因為第一幕的背景故事或面臨威脅的東西交代不清，或是第一幕與第二幕之間沒有足夠清楚的轉折點。

理論家保羅·古里諾（Paul Gulino）主張用「8個連續鏡頭」的結構，來避免第二幕出現亂七八糟的情況。每組連續鏡頭大約15分鐘，要有各自的三幕式結構。採用這套結構並不一定要取消原本的三幕式結構，而是可以往上再疊一層。

31

The best story structure is invisible.

最好的故事結構要融於無形。

不應該讓觀眾意識到結構的存在，應該把結構隱藏在劇情當中。當故事充滿扣人心弦的危機感，刺激興奮的揭發真相，深沉無奈的兩難抉擇，以及衝突和懸疑，觀眾就不會想去追究結構，而是會全心投入故事的情節發展。

32

是我媽。她被蠻荒地區的
倖存者綁架了。

Every scene must reveal new information.

每一場戲都必須透露新訊息。

每部電影都要提出一個難題;必須讓角色和觀眾取得新的訊息,才能得出最後的解決方案。因此,每個場景都必須包含一項先前不知道的訊息。新訊息不一定要像炸彈爆炸那樣石破天驚,但一定要夠特別;如果沒有純粹的客觀訊息,也可以讓不同角色對同樣訊息做出不同的反應和解讀。

33

馬上掛電話，你這個笨蛋。少了她，我們可以過得更快活。

Every scene must contain conflict.

每一場戲都必須有衝突點。

電影是因為衝突而存在，衝突讓電影有機會發展出戲劇感、解決方案、新的領悟，幽默和悲劇。電影裡的每一場戲，即便是看似無害的幸福求婚或天真無邪的童年嬉戲，都必須要能營造或強化衝突。爭執衝突的表現手法可以溫和低調，也可以明目張膽，可以是某種潛流，也可以甜蜜和搞笑。

34

In fantasy stories, set the rules early, clearly, and simply.

奇幻故事片要盡早設定規則，而且要簡單明瞭。

奇幻故事可以不符合現實，但這並不意味著，觀眾會接受電影提出的所有假設。如果這些超自然世界或力量的規則沒有設定清楚，或是讓新的規則太晚出場，觀眾就會覺得原本很有趣的情節變得很無聊。

35

Animation provides an opportunity to think expansively, not expensively.

動畫片讓你有機會「揮灑」想像力，
但不是要你「揮霍」想像力。

動畫片的作者可以講述任何故事，或是讓他們的角色做出各種天馬行空的動作，完全不用顧慮真人電影的預算限制和實體束縛，畢竟真人電影裡隨便搭個景或弄個特效，就得燒掉好幾百萬美元的驚人花費。正因為如此，製作動畫片時，除非是為了幽默效果，否則千萬別讓你的角色去做那些一般真人電影也能做的事；如果在真實人生中也能做到，幹嘛要用動畫呢？

36

Make setting a character.

把場景化為角色。

角色似乎是電影不可或缺的物件，常用中性的場景來襯托描繪。但場景其實也可以和角色一樣強而有力。每個場景都有獨一無二的屬性：氣候、地形、光影，等等，這些屬性都會影響到場景中的角色或被角色所影響。方言、服裝、個人的空間觀念以及美感等，都可以成為場景的一部分。

因為場景很大，通常會傾向用遠景來呈現，例如稀樹大平原、遼闊海濱、都市風貌或沙漠。但其中的細節同樣很重要，例如一艘鐵銹斑斑的漁船，一名老朽的漁夫，一隻飛翔的潛鳥，一塊飽經風霜的路牌。

<div style="text-align:center">

37

</div>

In film noir, everyone is corrupt.

在黑色電影裡，每個人都是墮落鬼。

黑色電影是犯罪片／劇情片／推理片的一個次類型。特色是機會主義、道德破產、充滿絕望的角色。他們的所作所為都是出於自私自利；熱心助人、循規蹈矩的，都是一些容易被騙的傻子。這些角色前途渺茫，幾乎沒有得救的機會，也不可能出現圓滿大結局。

38

The fourth wall

第四道牆

第四道牆是一塊想像的隔屏，把舞台或電影製作與觀眾隔開來。前三道牆是舞台或場景的左側、右側和後側。打破第四道牆指的是，演員可以刻意和鏡頭或觀眾打招呼，藉此擾亂舞台與現實之間的區隔。在傳統電影裡，這種區隔幾乎總是受到尊重，不過在當代和後現代製作中，就經常會受到戲弄或褻瀆。

銀幕上的事件和對話在呈現時，必須理解到他們與第四道牆之間的關係。例如，電影裡的角色如果把電影的寓意明白昭告出來，會讓觀眾不舒服，覺得第四道牆被打破了。電影常會利用旁白的方式，也就是由一名敘述者在銀幕外針對電影的情節發展提供看法和訊息，以溫和的方式穿越第四道牆。

39

《親情難捨》（*The Squid and the Whale*）片中一幕

Dialogue is not real speech.

對白和真正的講話不同。

對白聽起來要像是真實談話，但必須比平常講話更生動、更緊湊、更切中要點。真實生活中的對話經常離題又不連貫，除非是刻意為了製造特殊效果，否則出現在電影裡會顯得很冗長。有效果的電影對白能推動情節、透露角色的訊息，而且必須具備開始、中間和結尾的三段式結構，就算對白是從某場戲的中間開始也一樣。

40

Give your characters the anonymity test.

幫你的角色進行匿名測試。

每個角色的聲音都必須獨一無二，足以彰顯角色特性。撰寫或審閱劇本時，請把角色的名字蓋住，看你能否判斷出那句對白是誰說的。如果那些對白誰說都可以，就表示角色的性格太過相似。

《非法正義》（*Road to Perdition*）片中一幕

Mise-en-scène

場面調度

Mise-en-scène是法文，意思是「要把什麼東西放進場面裡」。凡是會影響到某個鏡頭、某場戲或整部電影的視覺美學或感覺因素，都屬於場面調度的範疇，包括物件、角色、顏色、景深、陰影、光線、選用的鏡頭手法、構圖、產品設計、佈景裝飾，甚至影片所採用的類型，以及上述因素之間的相互作用。

42

Beware children, animals, and liquids!

小心童星、動物和液體！

· 凡是會出現食物和液體的戲，請備妥兩套戲服。

· 重要道具隨時要有兩到三個備份。

· 先確定動物能夠執行你要牠們表演的動作之後，再把牠們帶到拍攝現場。

· 徵選童星時，最好能找到同卵雙胞胎或三胞胎。這樣可以彌補小孩的不可預測，並增加可使用的拍攝時間，因為勞工法和工會條例會嚴格限制童星的工作時數。

· 避免在大規模的連續鏡頭裡出現船或水，那會讓製作預算水漲船高，還會增加運鏡的困難度。

43

攝影機穩定器操作員

Save time—and money.

節省時間——和金錢。

不要依照時間順序拍攝。仔細安排製片企劃表，採取「分批」拍攝，讓每一場戲都能用同樣的光線、攝影機和聲音設備進行拍攝，不然就得搬來搬去。

徹底利用拍攝場所。換上新的戲服和道具，或是從新的角度拍攝，就可以把同一棟房子的前院變成另一場戲的墓園，或是把原先的咖啡館變成高檔餐廳。或者，當你把移動式攝影車的軌道鋪好，或是把攝影機升降台搭好之後，想辦法利用同樣的裝置拍攝另一組連續鏡頭，包括從反方向拍攝。

善用攝影機穩定器（Steadicam）。攝影機穩定器是一種特殊的手提攝影機機座，有保持平衡的功能。雖然租金昂貴（得同時支付器材和操作員的費用），但可以不受限制地滿場移動，省下搭設攝影車軌道所需的時間。

天一亮就開工。因為日落之後需要人工照明，肯定得增加額外支出，包括劇組人員的超時加班費。

善用第二小組。從攝影小組裡分出「一小批人員」，負責拍攝不需要主角在場的定場鏡頭（establishing shots）、插入鏡頭和切出鏡頭（cutaway）＊。

將主鏡頭減到最少。如果一場戲幾乎都是用特寫呈現，就不要用各式各樣的寬景鏡頭讓演員疲於奔命。

＊ 譯註：在主戲中突然加入一個內容相關但並非主要動作的鏡頭，稱為「切出鏡頭」，切出鏡頭的相關注意事項參見第78則（頁169）。

44

Studio or remote?

攝影棚或外景？

電影裡的每場畫面若不是在攝影棚（室內或戶外搭建）拍攝，就是在外景（真實世界）拍攝。最好的選擇，就是既能滿足預算效益，又能忠於故事的藝術需求。當你得在兩者之中做選擇時，請考慮以下幾點：

成本：要把演員、工作人員和設備運送到外景拍攝地點，同時安排他們過夜，當然所費不貲。不過要量身打造一個攝影棚內景，同樣是得花大錢。

聲音：室內攝影棚有隔音，外景就沒這麼方便，會受到汽車喇叭、路人、飛機和其他儀器干擾，而且這些聲音在勘景當天可能並不明顯。

攝影機：棚拍時，室內戲的牆面可以很「無法無天」，換句話說，是可以移動的。在這種情況下，攝影機的運動範圍比較有彈性，若是在真實世界的室內拍攝，就沒這麼方便。

許可：外景拍攝地可能需要取得城市相關當局的特許，還得擺平鄰居的抗議。

45

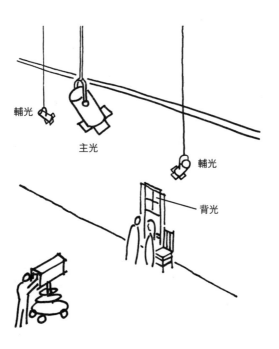

輔光

主光

輔光

背光

燈光

一套成功的燈光哲學，可以為佈景增色，強化角色的觀點，凸顯衝突，增加視覺樂趣。電影工作者經常會面臨到的燈光選擇，包括：暖光還是冷光；人工光（例如用螢光燈來傳達機構的平淡無味）還是自然光（例如要營造紀錄片的感覺）；該強調側光、頂光、底光或背光；以及光線的強度、影子和擴散程度。

主光（key light）是一場戲中最主要的光源。通常是設置在主要對象的上方或側邊。可以直接照射，柔化處理，或加裝有色濾鏡。

輔光（fill light）是用來縮小反差，照亮暗處的細節，以及避免討人厭的陰影，例如鼻子的陰影落到嘴巴上，或是某個演員的影子蓋住另一名演員。

背光或逆光（back light）放置在主物件後方，面對攝影機。主要是用來為物件製造剪影，或是提供散發冷光的迷人光環效果。如果加上來自前方的輔光，背光就會顯得較為柔和。太陽就是一種常見的背光。

46

Clear the eye line.

清理視線。

當演員的目光離開攝影機，會看到一堆亂七八糟的東西：工作人員、燈光、音響設備，更多攝影機，等等等等。就是因為這樣，助理導演經常會在鏡頭開拍前吩咐工作人員「清理視線」，把所有無關的東西全部移開，以免演員分心。

47

Call "Action" in the mood of the scene.

根據每場戲的氣氛喊「Action」。

演員需要時間和努力才能抓住和融入一場戲的氣氛。如果是一場暗潮洶湧的戲,導演用溫柔但堅定的語調小聲喊出「Action」,將會幫助演員進入情況。如果是拍攝瘋狂扭打,就可以像裁判一樣放聲大喊。

有些時候,一場戲開鏡時的拍板聲音,可能會讓演員分心。這時,導演可以改喊「end sticks」,意思是等結束時再拍板。

48

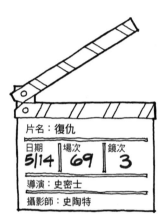

片名：復仇

日期	場次	鏡次
5/14	69	3

導演：史密士

攝影師：史陶特

Shoot it again.

再拍一次。

就算第一個鏡次（take）非常完美，還是要再多拍個一兩次，因為演員可能會有一些額外的細微表現。此外，也要拍攝不同的補足鏡頭；鏡頭越多樣，剪接時的選擇性就越多。

49

《復仇》畫面分鏡劇本

Have a plan, but enjoy the detours.

要有計畫, 但請享受意外。

拍電影是一件複雜萬端的工作,必須要有詳細的計畫——大綱(outline)、畫面分鏡劇本(storyboard)、分鏡表(shot list)、勘景(location scouting)、排演(rehearsal),等等。但電影實在太過複雜,就算是思慮最周密的計畫,也無法控制整個拍攝過程。也就是說,要隨機應變。多多嘗試錯誤。要保留空間,讓演員和工作人員有機會提出意想不到的詮釋。把意外化為可能。

50

"All great work is preparing yourself for the accident waiting to happen."
—Sidney Lumet

「所有偉大的作品都是因為你已做好準備，等待意外發生。」

──薛尼・盧梅*

＊ 譯註：盧梅（1924–2011），美國最重要導演之一，以高超的技巧知識和精於挑選第一流演員聞名。代
表作品包括《十二怒漢》、《東方快車謀殺案》、《螢光幕後》等。

51

「gak」指的是銀幕頂端的前景元素，善用
「gak」可以讓畫面看起來不顯單調。

電影新手的幾個特徵

1 對白精準，角色會在對白中把他們的想法或感覺分毫不差地陳述出來，而不是用隱約微妙的方式闡述。

2 濫用巧合情節。

3 用倒述法中斷劇情往前推展的衝力，把觀眾帶離當下。

4 用旁白去解釋可以在銀幕上完整呈現的東西。

5 完美無缺的正派主角或十惡不赦的反派對手。

6 不會主動選擇行動目標的被動性主角。

7 畫面單調，不懂得利用前景和背景烘托強化。

8 太多場次採用同樣的距離拍攝。

9 演員不夠有感情，只會唸對白，但沒融入劇情。

10 燈光打得不平均。

11 音效品質很差。

12 沒注意到連貫性問題，出現愚蠢的跳接錯誤。

13 結局太過突兀，和前面的劇情接不起來。

52

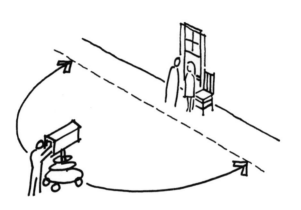

The 180-degree rule

180度假想線

在同一場戲裡，要讓攝影機固定在演員的同一側，以免混淆觀眾的方位感。從兩個不同的方向拍攝演員，會讓觀眾誤以為演員正看著另一邊。例如，假設兩名演員正在面對面說話，但攝影機卻是從相反的兩邊分別拍攝，這樣會讓觀眾以為演員講話時並未看著彼此。

為了營造某種藝術效果，可以打破180度假想線原則，但是你必須清楚掌握可能產生的混淆情況。

The rule of thirds

三等分法則

直接把物件或演員擺在景框正中央，結果往往會拍攝出不太有趣的靜態影像，對眼睛毫無挑戰性。但如果你把景框縱向、橫向各切成三等分，你就會有個粗略的規線，可以做出令人印象深刻的畫面配置。

遠景畫面的地平線，通常會定在下方三分之一處。主要物件最好安排在線與線的交會處，效果會比空白地方好。演員眼睛的位置一般會靠近上方三分之一那條線。

三等分法則也有例外，當畫面想要傳達角色的孤獨或惰性時，把他放在正中央效果最好。

54

Leave breathing room.

保留喘息空間。

傳統的景框配置會把演員和物件賞心悅目地擺在景框內部，藉此創造平衡，並讓觀眾注意到他們四周的空間。基於某些藝術性的考量，例如想要創造出一種特別的紀錄片風格，也可以採用非傳統的景框配置，不過一般而言，要避免讓觀眾意識到攝影機的存在，以免他們從情節中分心。傳統的景框配置會顧慮以下幾點：

頭頂空間（headroom）：介於角色頭頂和銀幕頂端的空間如果太大，會營造出演員正在沉淪萎靡的感覺。頭上空間如果太小，視覺焦點就會從雙眼轉移到下巴和頸部，這是我們在找尋真相時自然而然會擺出的姿勢。

前方空間（lead space，**也稱視線空間**〔look sapce〕**或鼻前空間**〔nose room〕）：演員前方的空間要留得比後方多。有時為了框住移動中的人物，不讓觀眾感覺到他們快要跑出畫面，這時就需要額外的前方空間。

分截線（cutoff lines）：為了不讓演員不小心跑出畫面，景框邊緣通常會對準身體的某個分截線（脖子、腰部、膝蓋、腳踝），避免他們看起來像被鏡頭切掉。

55

壯男盃橄欖球季後賽中場

Place figures in uncomfortable proximity.

要讓角色靠近一點，超過一般的舒服程度。

在西方文化中，兩人面對面談話時，個人空間通常會超過兩英尺。但是在銀幕上，這樣的距離會顯得太寬，因為觀眾的目光會落在景框中間的空白部位。

56

Film is three-dimensional.

電影是三度空間。

自我設限，把景框想像成二度空間，是一種常犯的錯誤。框景時要把前景和背景元素包含進去，包括樹叢、圍籬、吊燈、雨蓬、後門廊等，這些元素可以為景框中央的動作提供空間和敘述上的深度。就算是最直截了當的室內戲，如果能在背景中加上一扇窗戶，總是會比對著空蕩蕩的牆面拍攝來得好。

不過，千萬不要弄出不必要的忙亂背景。假設有兩名角色要在熙來攘往的都市街頭交談，試著用柔焦方式處理背景，或是在對話的高潮部分讓角色從銀幕前方走過。前景打光，同時讓背景模糊，有助於減輕背景的嘈雜凌亂。

57

Make sure everyone is making the same movie.

確認所有相關人員都是在做同一部電影。

拍電影不只需要藝術眼光,還得具備實務遠見。製片團隊必須準時到場,辛苦工作,然後遵照規定時間休息。團隊成員不能目標不一,各做各的,而是必須理解每個人的工作都為成就大局。當工作內容需要你發揮詮釋的能力時,也一定要從更大的願景脈絡切入。如果願景沒有界定清楚,千萬別以為你可以跳過它繼續進行;請回頭找出作品企圖回答的更大主題、故事或理由。

58

《飛進未來》（*Big*）片中一幕

Have some showstoppers.

要有一些讓觀眾忍不住鼓掌叫好的精采高潮。

成功的主流電影，總是會有好幾個令人難忘的高潮或橋段（set pieces）。這些視覺效果經過強化的場次，經常成為預告片的內容來源。在喜劇片裡，橋段通常是最捧腹的笑話或讓人笑到東倒西歪的噱頭。在動作冒險片裡，則會是最大膽的特效和追逐場景，或是打架的連續鏡頭。恐怖片的橋段會讓觀眾嚇到遮住雙眼。

59

Every movie is a suspense movie.

每部電影都是懸疑片。

無論是哪種類型，每部電影都要不斷燃起觀眾的欲望，想要「翻到下一頁」，趕快看看事情到底是怎麼發展。當電影一步步揭露新的訊息和演變，主角所陷入的兩難困境也會越來越難抽身。這種「揭露困境」和「加深困境」之間的交互強化，就產生了懸疑感：主角不斷累積的發現和成功，是不是足夠幫助他克服日益嚴重的難題？主角是不是完全清楚這場奮戰的本質？他能在被困難打敗之前先解決危機嗎？下一場戲我們就能看到答案嗎？

60

Random hypothesis

隨機假設

加快事件的發展速度不會產生懸疑效果；要放慢速度才能營造懸疑感。

中點（大約第50–60頁／分鐘）
一起意外事件讓命運突然轉了彎
或掉了頭，讓衝突更加嚴重，演
變成攸關生死的困境。

Make the conflict existential.

把衝突拉高到存在層次。

在劇情複雜的故事裡，要把核心衝突的本質拉高到存在層次。當電影進行到中點時，要讓主角的A計畫以失敗收場。最初的危機變得更牽連、更深刻、更黑暗，逼迫主角不得不重新檢視自己的價值與核心認同。令人難忘的衝突不只可以激勵主角採取行動，還會讓他脫胎換骨。

62

Help the audience keep track of your characters.

幫助觀眾牢記你的角色。

角色的名字要有區別性。 避免讓「歐瑪」和「愛瑪」或「伊蓮」和「艾琳」這類相似的名字同時出現在劇中，除非是要刻意製造混淆。為角色命名時，試著採用不同的音節數，加上相關的形容詞（例如凱文·史密斯〔Kevin Smith〕電影中的沉默鮑伯〔Silent Bob〕），或是取個全名（例如《刺激驚爆點》〔The Usual Suspects〕裡的凱薩·蘇賽〔Keyser Söze〕）。

幫角色取個完美貼切的名字或是完全相反的名字。 一般人可能會認為「德克」（Dirk）有張國字臉，期待「瑪貝爾」（Mabel）是位慈祥的老太太，但你也可以拿這類預期開玩笑，如果這樣做能增強角色或故事張力。

為角色打造招牌習慣。 口頭禪、說話結巴、奇裝異服，諸如此類，只要不讓觀眾分散注意力，這些特色都有助於角色塑造。

假設觀眾總是會忘記細節。 寫劇本時，某個角色只要有一段時間沒有出現，就要重新說明他是誰。假如「葛瑞格，28歲，辦公室猛男」在第三頁登場，之後就消失不見，直到第二十三頁才又出現，這時就要提醒讀者他是「葛瑞格，辦公室猛男，悠閒地晃進酒吧」。當銀幕上的某個角色談到另一個角色時，只要聽起來順理成章，就盡可能用名字稱呼，避免用人稱代名詞。

63

Dig deeper.

挖深一點。

好電影經常──或幾乎總是──和簡單的主題有關，但會用深刻、細膩的方式去挖掘，還會特別關注細節與意義。要按耐衝動，千萬別用一堆和主敘述無關的陰謀事件、祕密任務、漫天掃射、非法行動和怪胎角色，把電影搞成沒必要的大雜燴。正確的做法是，鎖定故事中提到的事件、主題和情感，深入挖掘其中的灰色地帶。事情少做一點，但要做好。

64

一部作品可以用小說、電影、電視影集和舞台劇等各種版本相繼呈現的例子並不多見，《外科醫生》（*M*A*S*H*）就是其中之一。

Film, novel, television, or stage?

電影、小說、電視，或舞台劇？

電影：最適合可以用視覺方式講述的故事，需要有令人滿意的結局。

小說：最適合需要細膩探索角色心理狀態的故事，或是當作者的行文風格已成為故事美感體驗不可或缺的一部分，以及結局特別不明確的故事。

電視影集：最適合可以隨著時間不斷發展的構想。以醫生、警探和律師為主題的影集最為常見，因為新的情節主線源源不絕。連續劇（肥皂劇）的情節主線則是毫無限制，可以演上好幾十年。

舞台劇：適合可透過對白和少數演員與道具來強化戲劇效果的複雜構想。

65

蒂娜·費（Tina Fey）和亞歷克·鮑德溫（Alec Baldwin），
電視影集《超級製作人》（30 Rock）一幕

Film is a director's medium; television is a writer's medium.

電影是導演的媒體；電視是編劇的媒體。

每部電影都是一項獨一無二的任務：製作團隊和演員花費幾個禮拜或幾個月的時間聚在一起，打造出一個獨特的世界，一旦拍攝完畢，這個世界也跟著消失無蹤。一名強有力的導演，是這個世界得以成形的核心人物——從藝術細節到各式各樣的細微差異；從批准劇本到挑選卡司；從佈景設計到特效安排；以及從燈光設備到整體的視覺風格，都須得到他的首肯。

相對而言，一部成功的電視影集通常壽命很長，拍完第一季大致就會形成標準化的製作流程。接下來的最大挑戰，就是每個禮拜要找到新的素材，於是擁有生花妙筆的編劇也就有了更大的出頭機會。

66

Rem Hemingway

Jane wondered how things could possibly get any worse. She thoug
back to all the times she was sure she had finally made it free of her p
and yet here she was, the same old preoccupations taking up her s
moments, the same tired questions running through her head, the
broken car broken down once again, the same old man she had es
for good now occupying the spare bedroom. No, it was worse that
he was demanding that she make him the center of her life once
She had become a prisoner in her own house. Well, if he wa
to be the warden, she was going to make the decision that ne

小說
直接描述看不見的無形世界

電影
藉由弦外之音透露看不見的無形世界

A movie is a novel turned inside out.

電影是化無形為有形的小說。

小說會直接描寫角色看不見的內在動機和情感,但讓讀者自行拼組出有形世界的心理圖像。電影則剛好相反,它具體描繪有形世界,但以暗示手法透露看不見的內在。因此,要將小說改編成電影劇本需要經過非常困難的翻轉過程:要把明確變隱約,把無形變有形。

<div align="center">

67

</div>

《哈洛與茂德》（*Harold and Maude*）片中一幕

A comedy isn't just about jokes.

喜劇不只是開玩笑。

或許沒有其他類型像喜劇這樣，能得到如此明確的回饋，觀眾的笑聲立刻就能證明你成功了。不過編劇或導演如果只想靠插科打諢和俏皮話來搞定喜劇，恐怕無法讓觀眾滿意太久。喜劇的體驗或許是比較表層的，但還是需要好的故事、結構和角色。說到底，好的喜劇還是要有深厚的根基才能長大茁壯，包括營造有趣的情境，以及巧妙運用出奇不意的效果。

68

Good writing is good rewriting.

好劇本都是令人滿意的改寫本。

電影劇本通常要經過十次以上的全面改寫才有辦法進入市場。完成劇本初稿後，先放在一邊，等個幾天或幾個禮拜。利用這段時間，找幾個值得信賴而且對電影和寫作都有見識的顧問，請他們審閱，取得一些誠實且具建設性的意見。草稿修完之後，再找一批新的讀者，以全新、客觀的方式重新閱讀。如果每次都請同一批讀者審閱，他們就會跟你一樣，因為對優缺點都太過習慣而無法提供新的見解。

69

Make rejection a process.

把退件視為一種過程。

在藝術領域，批評總是免不了的，而且很難不針對個人。不過，如果製片討厭你的電影調性或劇本草稿，並不表示他討厭你。事實上，你們擁有共同的目標：想要讓片廠老闆點頭。

要虛心採納所有的批評；每個批評裡面通常都含有一粒真理的種子。就算是立論很弱，或是提不出具體的改善建議，那表示你的作品裡確實有某樣東西讓他感到困擾，你應該回頭檢視自己的作品，而不是浪費力氣去辯解防衛。當你試著把批評者的建議考慮進去，往往就能得出更好的解決方案。

當經紀人或製片廠老闆把你的提案退回時，記得一定要寄一封感謝函過去。這可以提高機會，把他們這次的「拒絕」變成未來合作的起點，下一次當你提出更可行的計畫時，他們也會樂於與你合作。

Who is the intersection?

誰是交會點？

電影主角通常得在兩個看似水火不容的情境之間做出選擇或調解。這時經常會有一個樞紐角色，在兩者之間發揮關鍵性的連結作用。這個角色可以是心靈導師、愛人、陌生人、點頭之交，或是同時跨足在這兩個衝突世界裡的其他角色。當主角的道路和樞紐角色交錯相會時，通常是在第二幕，樞紐角色將提出建議，讓主角重新思考自己的價值，理解到他的主要困境，催化他經歷最後的淨化過程。

Montage

蒙太奇

蒙太奇是個法文字,意思是「拼組」,電影蒙太奇指的是讓多個影像並置、衝撞、重疊或排序,藉此召喚出更深刻、更全面的意義。這種手法源自於高瞻遠矚的俄國導演艾森斯坦(Sergei Eisenstein)*,他曾提出:「我們不是從前後接續而是從上下層疊的角度去感受每個元素與另一元素的關聯。」。

蒙太奇會用經濟有效的手法展現季節的變換、關係的進展、追尋某項新的技藝,或是心理的轉變,藉此表現時間的流逝和角色的發展。用蒙太奇手法來呈現主角的權衡取捨,效果尤其精采,主角會在思考自身的優先順序、價值和必須採取哪些行動的過程中,得到某種頓悟。

* 譯註:艾森斯坦(1898–1948),蘇聯電影巨擘與電影理論家,他所提出的蒙太奇理論是電影人的必修課程,影響深遠。代表作包括《波坦金戰艦》、《十月》等。

《畢業生》(*The Graduate*) 片中一幕

Different lenses tell different stories.

不同鏡頭訴說不同故事。

望遠鏡頭（telephoto lens）和廣角鏡頭（wide angle lens）會拍出截然不同的效果：望遠鏡頭（一般是70–1200mm）會縮窄視野，將遠方的物件拉近，廣角鏡頭（一般是9–28mm）則是可以展現非常寬大的視野。

當動作沿著攝影機的視線軸移動時，這些鏡頭也會產生不同的特殊效果。廣角鏡頭會誇大或加速朝攝影機走去或離開的動作，望遠鏡頭則是會減慢速度。例如，如果用廣角鏡頭拍攝，當演員從房間較遠那頭朝攝影機走去時，會給人走得很快或很魯莽的感覺，反之，如果是用望遠鏡頭，就會顯得慢條斯理。

不是我們想要停在哪裡，
就會停在哪裡。

不是我們想要停
在哪裡，就會停
在哪裡。

不是我們想要威斯
停在哪裡，他就會
停在哪裡。

The plotlines of ensemble movies share a single theme.

用單一主題貫串多段式電影的所有情節。

多段式電影有好幾位主角,每位都有各自的情節發展、目標和難題。不過,這些各自獨立的故事,必須有一個共同主題作為公分母。

其中某一位主角應該稍微凌駕在其他主角之上,為電影提供一個重心和觀點。這位略佔優勢的主角通常會在電影中率先出場,並為電影畫下句點。

74

Make visual motifs specific.

量身打造視覺主圖像。

主圖像是一些具有視覺感染力的元素，巧妙地安置在全片的重要段落，發揮增強主題的效果。主圖像也可以作為結構工具或某種步調設計。

主題是廣泛且普世共通的人類經驗，但主圖像就必須專屬於這個故事，要直接扣緊劇中角色的個人經驗。

75

節奏和拍子

節奏是比較大的模式，由電影中每一場戲的持續時間所構成。一場戲的長度通常介於十五秒到三分鐘左右；每場戲的時間越短，以及場與場之間的剪接越多，電影的節奏就越快。一部電影的節奏必須要有變化；如果從頭到尾都用同樣的節奏剪接，看起來會覺得沒完沒了。

拍子是單場戲裡的步調。由動作的速度和剪接的次數所決定。快拍子會讓觀眾興奮刺激，但如果過了頭，也會造成反效果，讓觀眾感到疲累或迷失方向。慢拍子會讓觀眾有時間觀察角色的細膩演出，融入故事的深層意義，但過度緩慢則會讓觀眾不耐。

節奏和拍子必須彼此配合，創造出和諧的對位與互補，用快慢步調彼此唱和。

「我死都不會跟那個男人一起搭飛機。」

「歡迎您搭乘本航班……本班機即將飛往哈里斯堡，飛行時間大約二十七小時。」

Tell the story in the cut.

用剪接說故事。

厲害的人通常會用橢圓形或斜線方式講故事；並不是每一次都得把角色如何從A到B到C一五一十交代清楚。

Augment action scenes with clean cutaways.

用乾淨的切出鏡頭強化動作場面。

切出鏡頭是讓畫面短暫離開主動作，讓動作的脈絡和細節更顯豐富。例如一場呈現年輕情侶在海邊散步的戲，可以搭配海鷗用嘴挖沙或一對老夫妻在附近漫步的切出鏡頭。一名女子正在講一通緊張電話的戲，則可用切出鏡頭拍攝她額頭的汗水或咬指甲的畫面，來增強焦慮感。

「乾淨」的切出鏡頭指的是，切出畫面要和行動的整體畫面切割乾淨，這樣剪接的時候就可以隨意插入，不會引發連不連戲的問題。例如，用寬景鏡頭從外部拍攝街角的尬車畫面後，可以接一個切出鏡頭特寫駕駛的手正在瘋狂轉動方向盤，然後再回到戶外的追車場面。

拍片時記得一定要拍一些額外的切出境頭，特別是和動作有關的場面，這樣剪接時才有更多素材可以讓步調加快或增強戲劇張力。

約翰‧威廉斯（John Williams）*，
作曲家，曾經拿下五座奧斯卡金像獎

The music you hear in your head during filming is probably not the right music for the film.

拍片時在你腦中響起的音樂，十之八九不會是好配樂。

如果你在一部電影編劇、準備或拍攝階段，心中浮現了一首「完美貼合」的歌曲或配樂，等你真的把它配到你想要的剪接段落時，通常都會以失望收場。影像和故事有它們自己想要的音樂，而不是你喜歡的旋律。

* 譯註：威廉斯（1932-），美國作曲家、指揮及鋼琴家。作曲生涯中，曾獲五座奧斯卡金像獎、四座金球獎、21座葛萊美獎。電影配樂代表作包括：《星際大戰》、《ET》、《辛德勒名單》、《侏羅紀公園》、《哈利·波特》。

79

《蘿拉快跑》片中一幕

Burn your character's bridges.

讓角色展現破釜沉舟的決心。

永遠要用更激烈更誇張的手法，阻止戲中角色回到日常生活的舒適地帶。讓他們別無選擇，只能一直在困境中打轉，他們唯一的正道，就是要不斷衝向未知。

80

"I would never write about someone who is not at the end of his rope."

—Stanley Elkin

「一個人不到山窮水盡、進退維谷，我是不會寫他的。」

——史坦利·埃爾金[*]

[*] 譯註：埃爾金（1930-1995），美國猶太小說家和短篇故事作家，擅長諷刺美國的消費主義、流行文化和男女關係。

 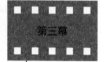

如果電影一開場沒派出滴答作
響的倒數時鐘,你可以在大約
第一百分鐘時把它擺出來,製
造緊迫氣氛。

Set the clock ticking.

設定倒數時鐘。

幫你的主角定一個達到目標的最後期限。最後期限可以是隱喻式的：大家都意識到目標必須完成，不然就糟了。但用時鐘來表現通常會更直接，觀眾也能敏銳察覺到它的滴答聲。

《新娘不是我》（*My Best Friend's Wedding*）：新郎最好的朋友能及時阻止婚禮嗎？

《絕命追殺令》（*The Fugitive*）：無辜的男主角能在被逮捕入獄前，找到殺死妻子的真正兇手嗎？

《戰慄空間》（*Panic Room*）：母親帶著女兒藏進密室躲避搶匪謀殺，但是女兒有糖尿病，必須緊急注射胰島素。

《當哈利碰上莎莉》（*When Harry Met Sally...*）：哈利必須在跨年夜十二點之前找到莎莉，向她表白，不然就會永遠失去她。

82

Read it aloud.

大聲讀出來。

編寫劇本時，千萬別一個人在腦中默唸。要把劇本大聲讀，錄下來，再放給自己聽。或是找專業或半專業的演員、朋友、家人大聲唸出。指定某人負責陳述鏡頭動線和舞台方位，讓你，也就是編劇或導演，可以站在挑剔的立場仔細聆聽。把劇本從頭讀到尾，不要中斷，這樣就能判斷故事哪裡很順，哪裡卡卡。

唸完後，請參與者提供意見。演員對於飾演的角色有何感覺？哪些聽起來很真實，哪些有點假？有哪些段落搞不清楚，或覺得無聊？有沒有哪些地方需要整段刪掉？

83

Don't cast solely by look.

選角不能只看長相。

不要有先入為主的觀念，認為某個試鏡者看起來很適合某個角色，就認定他是最佳選擇。最好的選角往往都是相反的類型，因為這樣比較容易塑造出經典角色。

不要因為某個試鏡者一開始讀劇本時表現不好就拒絕他。因為拍片時並不是要由他或她自導自演。可以給試鏡者一些提示，再評估他的調整狀況。試鏡者的臨場反應，也是試鏡內容的一部分。

84

Rehearsal isn't just for the actors.

排練不只是為了演員。

由於在前製階段舞台場景通常都還無法使用，初步的排練必須在其他地方進行。這類早期排練應該把焦點鎖定在性格描述、肢體表現、聲音、時機點，以及演員之間的化學反應。

等到場景搭設完成，就要啟動舞台調度程序，決定演員和攝影機的準確走位。在地板上黏貼不同顏色的膠帶，標出每個演員必須站定的位置。這可避免演員跑出景框、偏離焦點、漏失光線或超出麥克風的收音範圍。等你確定一切就緒，都能按照計畫進行時，才讓演員穿上全套戲服排練，這當然是最好的方式，可以看出哪裡還有問題。

Give actors something to do.

讓演員有事可做。

導演一定要在每場戲裡給演員指定一項動作：燙衣服、擦腳趾甲油，或修理化油器，如果劇本沒寫就要自行安排。這項動作要能透露角色的獨特性，補強對話或與對話構成反差，以及隱含絃外之音。

Acting speaks louder than words.

行為比話語更響亮。

你是什麼樣的人，主要是看你做了什麼而非說了什麼；的確，我們經常言不由衷。
人類舉止的種種矛盾表現，可以用來強化故事的張力，例如長得高頭大馬肢體語言
卻很閉縮，「親切和善」卻習慣雙手交叉，講述實情卻眼睛猛眨，這些都能在無形
之中洩漏許多言外之意。

87

If you want to write, read. If you want to make films, see films.

想寫書，就看書。想拍電影，就看電影。

最棒的導演和製片是唸電影和唸文學的；他們的電影會展現出對於先前所有電影的理解，甚至做出評論。他們會認真研究真實的場景，角色的職業，與某項歷史情節有關的世界大事，現場的設備和道具有何功能，等等。

88

Work in the trenches.

埋頭挖壕溝。

偉大的導演和製片並不是天生好手，而是經年累月的研究、學習、建立關係、嘗試錯誤以及搶先開跑培養出來的。好的導演和製片會願意去：

上表演課。學習演員習慣的表演方式，可以讓電影工作者更加了解情況。

學習相關科技。攝影、燈光、特效、剪接設備，和其他許許多多瞬息萬變的技術。能和先進科技齊頭並進的導演，就能找到更多說故事的機會。

學習做生意。給我看生意，別給我看藝術：這雖然是陳腔濫調，但還真是管用。導演製片是藝術家沒錯，但還是得面對娛樂圈的討價還價和政治協商。

推銷。如果你有東西想賣給別人，關係就是一切。不要害怕建立關係網，讓你的想法在關係網中流通。主動跟陌生人打交道，即便對方看起來不是什麼大咖人物。因為要交上好運可能得花上好幾年的時間，今日的無名小卒到時很可能已經變成呼風喚雨的大人物了。

做乏味的工作。好運氣可能會在好幾年的霉運之後降臨。所以，要務實一點。有些臨時性演出是為了糊口，有些則可以滋養靈魂。大多數都是介於兩者之間。

89

Let it go, already.

過去就讓它過去。

每個人都有一部劇本在抽屜裡躺了五年，等待有眼光的伯樂出現。別等待，往前
走。真正的創意天才不會只創作一次；他們會不斷有新點子湧出。一生的傑作很少
只有一件。

Play well with others.

和別人打成一片。

- 在電影學校建立的關係可能會持續一輩子。好好珍惜。你的同學很可能會是你未來的老闆。

- 對自己的藝術眼光要有勇氣和自信，但如果遇到嚴詞批評，要想說，可能是因為你沒有把想法有效傳達給對方。

- 小心你的TVC：毫不遮掩的藐視（Thinly Veiled Contempt）。要展現自信和能力，而不是傲慢或沒把握。每個人的生涯對他們而言都很重要，就跟你的情況一樣。

- 面對別人的劇本或粗剪時，如果你回應的態度很糟，那麼風水輪流轉，等到他們看你的劇本或粗剪時，你害怕的機率就會很高。

- 導演絕對不能因為害怕別人看不起而不接受別人的建議。工作人員會尊重心胸開放、廣納建議的導演，也會樂於為他工作，而且會更加賣力。

91

Make it shorter.

短一點。

不管你覺得某一場戲，或某個佈景、鏡頭角度和對話內容有多精采、多精闢，都還是要再三思量。這對故事情節真的不可或缺嗎？可以幫助觀眾進入下一幕嗎？有透露或強化角色的性格嗎？如果你的答案不夠肯定，就表示它沒那麼必要。

說到底，每樣東西都必須能夠推動情節，描繪角色。凡是無法滿足這兩項目的的台詞和動作，不論多聰明、多好笑或多有洞見，都必須忍痛割捨。

"Perfection is achieved, not when there is nothing more to add, but when there is nothing left to take away." — Antoine de Saint-Exupéry

「完美的狀態不是再也沒東西可加，而是再也沒東西可刪。」

——安東尼‧聖修伯里 *

* 譯註：聖修伯里（1900–1944），法國作家暨飛行員，代表作包括膾炙人口的《小王子》、《南方航線》、《夜間飛行》等。

93

Convenient versus inconvenient coincidences

碰巧 vs. 不巧

讓主角的每一場勝利和每一分訊息都是他辛苦贏來的；千萬別用不小心偷聽到或意外發現關鍵資料這種取巧手法，來幫助主角解決他的難題。如果要在片中製造巧合情節，就要讓巧合加深而非減輕主角的麻煩，這樣觀眾比較能夠接受。

94

Hang a lantern.

掛燈籠。

要在短短兩個小時內解決一個複雜的故事的確很困難，有時似乎不得不採用一些公式化情節。有個方法可以解決這個問題，就是所謂的「掛燈籠」（在別人質疑之前先把自己的缺點說出來）：讓銀幕上的某個角色根據觀眾的思考邏輯提出同樣的疑問。當劇中角色願意接受這種不太可能發生的情況時，觀眾也就比較容易跟著接受。

95

Don't overtax an audience's good will.

別過度濫用觀眾的好意。

觀眾走進電影院是為了娛樂，去笑、去哭，或是去害怕。當第一個公式化情節或誇張的巧合出現時，為了繼續看下去，觀眾通常願意一笑置之。不過，如果你實在塞太多公式化情節給他們，這種「願意暫時收起懷疑」的心情也可能瞬間蒸發。太多陳腔老梗會讓觀眾翻白眼，巧合得過於離譜他們會發出抱怨，等他們看到純真少女竟然走到黑暗的地下室去調查闖入者時，他們簡直要開罵了。碰到這類情節，觀眾通常會認定，這名演員的演技和名氣根本不成比例。

96

你不能殺我！如果你殺了我，會留下太多無法解決的插曲。

我一定要殺你。如果你活著，觀眾會失望。

但在第一幕，你說你殺不了任何人，你是認真的！

你說得沒錯，但如果要戰勝正義，無論如何你就得死。

Deus ex machina

機器神

在比較不成功的古典希臘戲劇中，碰到難以解決的棘手問題時，有時會直接派出天降神明透過某種機器盔甲或其他器具出手搞定。自此之後，「機器神」（直譯是「從機器裡跑出來的神明」）一詞就用來形容這類有如奇蹟般降臨的天外救星。這類公式化情節當然會讓觀眾失望，觀眾比較希望看到他們喜愛的角色變得有力量，可以自己解決自己的問題。

97

《軍官與魔鬼》（*A Few Good Men*）片中一幕

The climax is the truth.

真我就是高潮。

高潮不只是行動的最高點或揭穿陰謀的時候；高潮指的是主角體認到他或她的存在
價值的那一刻。主角先前用祕密、謊言、害羞或恐懼支撐的自我偽裝，此時終於可
以卸除，展露出更真實、更完整的自我。

英雄在面對真實的自我時，會接受進而演化，唯一的例外是悲劇，悲劇裡的主角因
為無法演化而導致悲劇產生。

98

After the climax, get out fast.

高潮之後，盡快走人。

當電影情節發展到最高潮後，幾乎就沒剩下多少空間，這時演太多，只會給人拖戲累贅的感覺。高潮過後，只要把主線和重要的副線情節收漂亮就可以，不必非要把每個線頭都收緊。讓觀眾意猶未盡。通常，暗示角色最後會如何發展，要比一五一十把那些發展全部演出來更有力量。不過，當你想營造模糊不明的結尾時，你還是要有一個明確的觀點，只是觀眾可以同意也可以不同意。

99

Catharsis

淨化

緊接在高潮和收場之後，角色和觀眾應該都會經歷所謂的「淨化」，亞里斯多德將這種情感的釋放定義為：「因憐憫和恐懼而得到的洗滌或澄淨。」淨化可能會引發憂傷、憤怒、悲戚、歡笑或其他情緒反應；而它的終極作用，是重新恢復一個人的情感或領會，讓它們再度成為核心所在。唯有當主角勇敢去面對他或她最深沉的恐懼，並將它釋放出來，觀眾才能體驗到真正的淨化。

100

You are your protagonist.

你就是自己的主角。

一部電影的觀眾可能有幾百萬人，但製作電影說到底卻是一種個人的努力，是直接取材自某位電影工作者的人生，並對他產生最直接的觸動。我們創作故事是為了映照我們自己的生命，想知道當我們的人生投射成電影故事裡的離奇情境時，我們會做何反應。這就是電影工作者很難創造出有瑕疵的主角的最大原因，因為這麼做，等於是要說故事的人把自己的缺點公開展示出來。

講述你最害怕講述的故事：採用親身經歷過的危機，用戲劇化手法來描述禁忌事件，把主角逼到瘋狂邊緣，把對觀眾而言似乎太過衝撞或太過撕裂的事物呈現出來，這些內容最有可能轉化成撼動人心、永難忘懷的觀影經驗。

101

尼爾·藍道（Neil Landau）

美國編劇，代表性的電影和電視劇本包括：《打工淑女》（*Don't Tell Mom the Babysitter's Dead*）、《新飛越情海》（*Melrose Place*）、《天才小醫生》（*Doogie Howser, M.D.*）、《豪勇七蛟龍》（*The Magnificent Seven*）、《一生兩次》（*Twice in a Lifetime*）等。曾與20世紀福斯、迪士尼、環球和哥倫比亞等公司合作劇情片，並為華納兄弟、正金石影片（Touchstone）、時代生活和哥倫比亞廣播公司拍攝電視試播帶。他是國際性的編劇顧問，並在加州大學洛杉磯分校「電影、電視和數位媒體學院」任教。居住於洛杉磯。

原點出版 Uni-books

視覺｜藝術｜攝影｜設計｜居家｜生活　閱讀的原點

Plus －

藝術－Plus	設計－Plus	Plus－life
人與琴	當代設計演化論	湯自慢
繼續，新樂園	和風經典設計100選	街頭藝人，上街頭
看藝術學思考	設計・未來	家有老狗有多好？
建築的法則	書設計・設計書	住進光與影的家
看見西班牙，看見當代建築的活力	東京視覺設計關鍵詞	老空間，心設計
世界頂尖博物館的美學經濟	不敗經典設計	和風自然家in Taiwan
看見理想國	時尚傳奇的誕生	找到家的好感覺
戲劇性的想像力	打動七十億人的設計	這樣裝潢，不後悔
走進博物館	這樣玩，才盡「性」	日雜手感家
藝術打造的財富傳奇	設計的法則〔增訂版〕	健康宅
用零用錢，收藏當代藝術	用台灣好物，過幸福生活	
當代建築的靈光	設計的方法	
建築的性格		
博物館蒐藏學		
當代舞蹈的心跳		

On －

On－artist	On－designer	On－大師開講
我旅途中的男人。們。	設計大師談設計	設計是什麼
給不讀詩的人	劇場名朝	光與影
一起活在牆上	日本設計大師力	建築的危險
等待卡帕	雜誌上癮症	商業的法則
我依然相信寫真	找到你的工作好感覺	好電影的法則
荒木經惟・寫真＝愛	佐藤可士和的超設計術	

In－

In－life	In－art	In－creative
阿姆斯特丹·我的理想生活	寫給年輕人的西洋美術史1: 畫說史前到文藝復興	安迪沃荷經濟學
百年好店	寫給年輕人的西洋美術史2: 畫說巴洛克到印象派	酷效應
樂在原木生活	寫給年輕人的西洋美術史3: 畫說立體派到現代藝	東京視覺設計IN
	360度看見梵谷	北歐櫥窗
	360度發現高更	成功創意，不請自來
	360度夢見夏卡爾	
	360度愛上莫內	

Do－

Do－art	Do－design	Do－life
數位黑白攝影的黑白暗房必修技	平面設計創意workbook	找到家的色彩能量
玩攝影	穿出你的魅力色彩	這樣隔間，不後悔
拍不出新角度? 玩點不一樣的吧！	輕鬆玩出網頁視覺大格局	
做個風格插畫家	做個平面設計師	
如何畫得有意思	好LOGO，如何好?	
	好設計，第一次就上手	
	配色大師教你穿出你的魅力色彩	
	視覺溝通的文法	
	視覺溝通的方法	

好電影的法則　101堂電影大師受用一生的UCLA電影課

作　　者　尼爾・藍道（Neil Landau）
繪　　者　馬修・佛瑞德列克（Matthew Frederick）
譯　　者　吳莉君
封面設計　陳威伸
內頁構成　黃雅藍
企劃執編　葛雅茜

行銷企劃　郭其彬、王綬晨、邱紹溢、張瓊瑜、陳雅雯、蔡瑋玲、余一霞
總編輯　　葛雅茜
發行人　　蘇拾平
出版　　　原點出版 Uni-Books
　　　　　Facebook：Uni-books原點出版
　　　　　地址：台北市105松山區復興北路333號11樓之4
　　　　　電話：02-2718-2001 Email：uni-books@andbook.com.tw

發行或　　大雁文化事業股份有限公司
營運統籌　官網：www.andbooks.com.tw
　　　　　地址：台北市105松山區復興北路333號11樓之4
　　　　　電話：02-2718-2001　傳真：02-2718-1258
　　　　　讀者傳真服務：02-2718-1258
　　　　　讀者服務信箱 Email：andbooks@andbooks.com.tw
　　　　　劃撥帳號：19983379
　　　　　戶名：大雁文化事業股份有限公司

初版1刷　2013年1月
初版18刷　2018年7月
定價　NT.280
ISBN 978-986-6408-69-4

國家圖書館出版品預行編目資料

好電影的法則 / 尼爾‧藍道（Neil Landau）著；吳莉君譯. -- 初版. -- 臺北市：原點出版：大雁文化發行, 2013.01
220面；15×20公分
譯自：101 things I learned in film school
ISBN 978-986-6408-69-4（平裝）
1.電影
987　　101028033